野村重存の 一筆!・畫素描

瑞昇文化

「自己真的不會畫畫」

有這種想法的人,應該很多吧!

童年時,明明每個人都喜歡在教科書或筆記本上胡亂地塗鴉,長大後,為什麼都變成「不會畫圖」的大人呢?

我想,這應該是被「一定要畫得很像」的想法所阻礙吧!

放棄這種想法,採用自由隨性的遊戲心情畫看看吧!

以一條延長線快樂地自由塗鴉,就是所謂的「一筆畫」素描法。

前言

不同於以淡淡筆觸大略地開始畫起的一般素描,「一筆畫」素描法是從一條清晰的線條開始畫起。線條不管重疊幾次或交錯幾次都沒有關係。

只要一開始畫,就不要重新修正。來來回回、繞圈、出界或歪斜,一點一點地呈現真實的形狀,最後就成了一幅畫。

就算有些歪斜也很好玩。

反而產生認真畫時所沒有的趣味感。

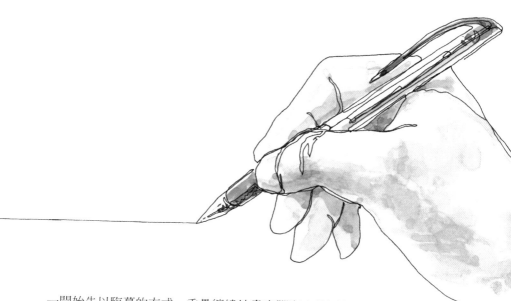

一開始先以臨摹的方式，重疊纏繞地畫出腦海中的圖像，習慣運筆的方式後，再看著實物進行描繪。

優遊於一條線的樂趣中，重複不斷的學習，就能從一朵花開始，繼而畫出複雜的風景畫，

「想畫」、「能畫！」

嘗試讓線條不斷地延伸吧！我想你一定也能感受其中的樂趣。

野村重存

野村重存の
一筆！畫素描

目次

「一筆畫」素描法課程

「一筆畫」素描法練習

什麼是「一筆畫」素描法？

　　線的起點到終點，以一條線連接而成。

　　一旦開始畫後，就不擦掉地繼續畫下去。

　　基本上看起來像是照著實物畫的樣子，事實上，並非是正確地畫出所見之物而是畫出接近於所見之物的線條。

　　中途若暫停，就從暫停之處繼續開始畫，若覺得已經可以了，隨時都可以結束。

　　以一條線繪畫時，起初或許會覺得焦急不耐煩，但終究只有一條線，並不會耗費太多時間。就算畫出不甚滿意的線條，只要持續畫下去，也能成為意想不到的形狀。這種樂趣也是「一筆畫」素描的奧妙之一。

「一筆畫」素描法的規則

🔵 可以看著實物或照片來畫，
也可以不要

🔵 中途在哪裡暫停，就從哪裡開始繼續畫

🔵 線條可以重疊或交錯

🔵 不要擦掉已畫好的線條

「一筆畫」素描法的心得

🔵 不慌不忙地畫

太過慌張容易只有手在動，最後畫出形式化的單調圖案。

🔵 慢慢地畫出線條

透過緩慢的動作，產生小小的晃動，畫出溫暖且具有味道的線條。

🔵 沒有失敗和錯誤

就算畫錯，也能將錯就錯地畫出新的圖案。

一般素描畫法……

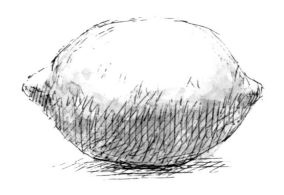

淡淡的直線條筆觸，一筆一筆重疊，畫出檸檬的輪廓。
以重疊的斜線狀筆觸呈現檸檬表面的明暗和濃淡。

「一筆畫」素描畫法卻是這樣……

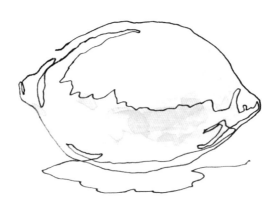

從喜歡的地方開始畫出輪廓線，畫出檸檬的外形後，將線條往內側延伸，讓晃動的線條
交錯或重疊，構成檸檬表面的明暗或濃淡。終點不須回到起點，以毛線鬆開般的延伸線
條作為結束也很有意思喔!

「一筆畫」素描法常用的線條

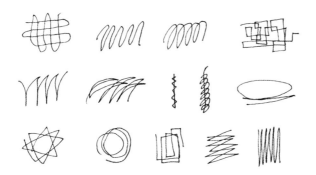

連結的一線條重疊、纏繞、彎曲都沒有關係。
就算重複的形狀也能產生獨特的表情。

不使用的線條

斷斷續續或點狀的筆觸不能稱為「一筆畫」素描法。
整個表面塗滿或某處施力過猛都不好。

只需這些用具

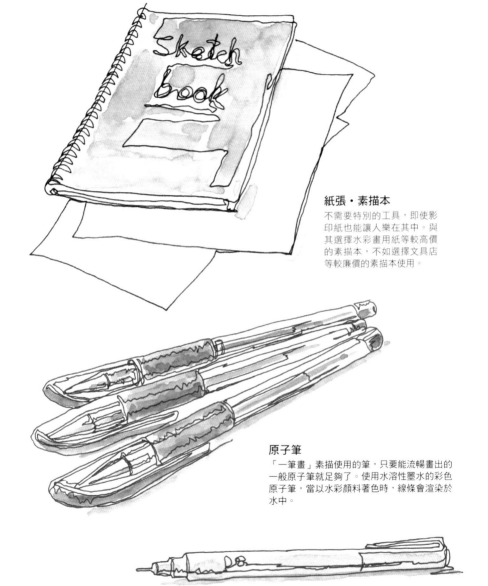

紙張・素描本
不需要特別的工具，即使影印紙也能讓人樂在其中。與其選擇水彩畫用紙等較高價的素描本，不如選擇文具店等較廉價的素描本使用。

原子筆
「一筆畫」素描使用的筆，只要能流暢畫出的一般原子筆就足夠了。使用水溶性墨水的彩色原子筆，當以水彩顏料著色時，線條會渲染於水中。

繪圖筆
除了原子筆以外，被稱為細線筆的繪圖用筆也能很流暢地畫出線條。

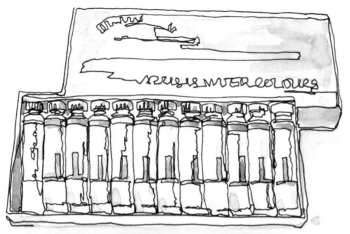

水彩顏料
雖然種類繁多，一開始選擇12色套組即可。不一定要選擇專業用的水彩顏料，小學生用的水彩顏料也可以。

調色盤
普通的塑膠調色盤就可以了，也能以牛奶盒或飲料紙盒代替。

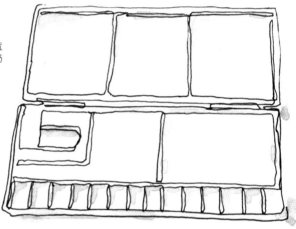

水桶
只要小巧不漏水的容器都可以。

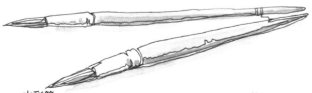

水彩筆
必須依照圖畫紙的大小選擇水彩筆的粗細，若以本書大小（A5）的程度來說，只要一支細水彩筆即可。

其他
因為水彩顏料需要用水，請準備吸取多餘水份所需的面紙。

以「一筆畫」素描法畫出蘋果

依照場景進行描繪，務必掌握「一筆畫」素描法的感覺。

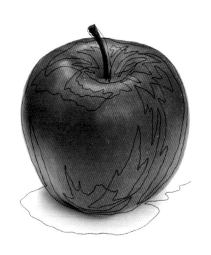

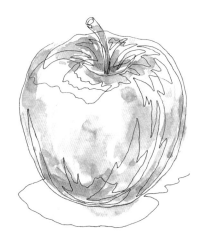

「一筆畫」素描的順序

●=起點　●=經過點

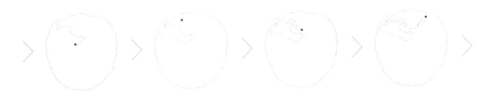

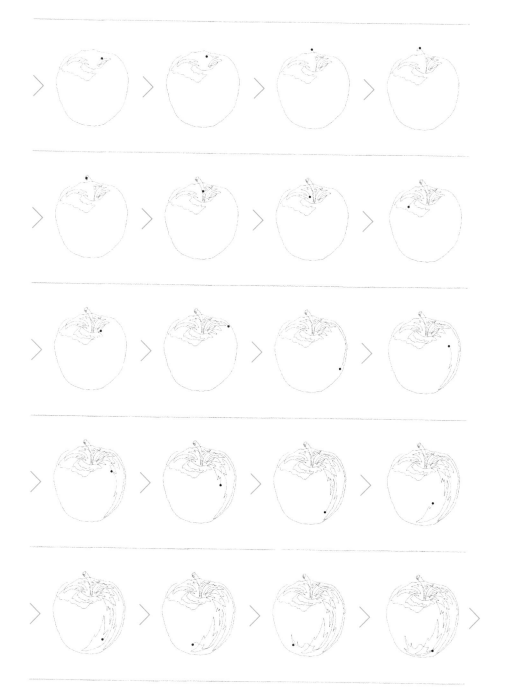

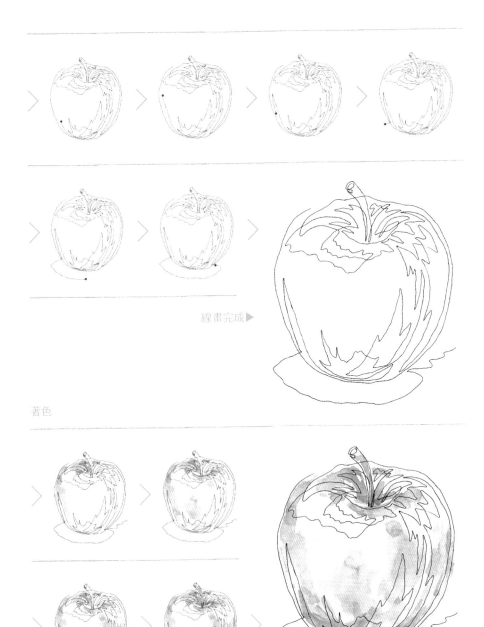

線畫完成▶

著色

完成▶

14

「一筆畫」素描法課程

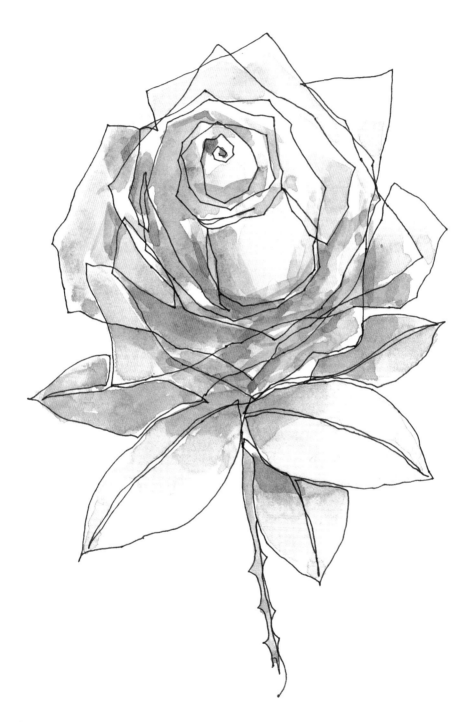

彷彿將漩渦由內而外
鬆開似的讓線條擴展開來，
你看、玫瑰正盛開！

一朵玫瑰

① 從作為花芯的小方形漩渦開始由內側往外側延伸畫出。

② 二層三層地往外側擴展開來。不要過於工整，畫出歪斜的線條是祕訣。

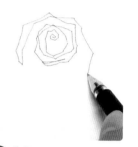

③ 往外側展開後朝反方向錯開畫出折返重疊的線條。

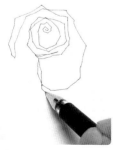

④ 畫出類似花瓣的大型膨脹形狀。

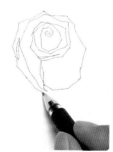

⑤ 花瓣左側畫出細三角形，看起來就像花瓣重疊的樣子。

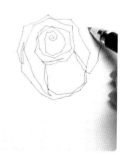

⑥ 跨過數條線或形狀，再次往外側畫出線條。

17

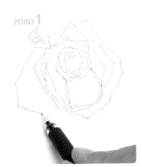

POINT1

⑦ 畫出歪斜的多角形，做出外側花瓣展開的樣子。

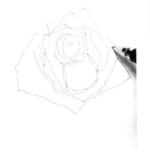

⑧ 彷彿切割大塊形狀般地讓線條交錯，呈現花瓣複雜的感覺。

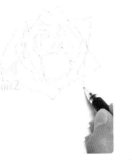

POINT2

⑨ 接著讓線條在花朵輪廓上時而重疊，時而交錯，將花瓣分割成更小塊。

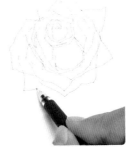

⑩ 在外側畫出三角形添加花瓣。

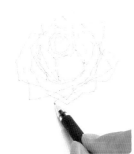

⑪ 將花瓣的線條畫成往外飛出狀。

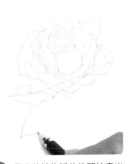

⑫ 飛出的線條延伸後開始畫出葉片形狀。

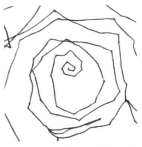
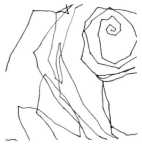
18

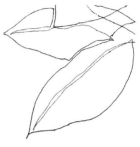

省略葉片細微的葉脈，只要畫出
最低限度的主脈，將兩條細線折
返畫出即可。

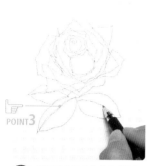

POINT 3

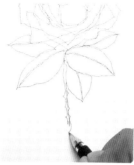

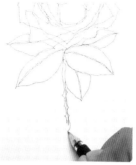

13 畫出重疊的線條作為葉脈，
沿著葉片輪廓往回畫出線
條，以增加葉片數量。

14 將葉片線條縱向拉出後畫出
花莖，線條延伸後即可終
止。

POINT 4　以綠色的濃淡來呈現
　　　　葉片的重疊！

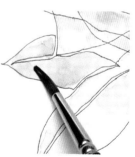

重疊的葉片以略濃的綠色做出變
化，就算綠色滲出線條外也沒關
係。

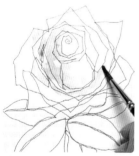

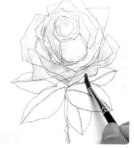

15 以少量水溶解紅色或黃色，
筆尖如「放置」般地進行著
色，注意水份不要太多。

16 著色時不要過於均勻，略保
留一些空隙較為自然。

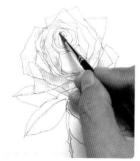

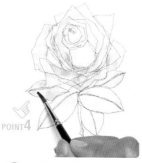

POINT 4

17 花芯處一點點地加深色調，
做出整朵花的重點。

18 葉片整體著上淡綠色，重疊
的葉片以略濃的綠色做出變
化。

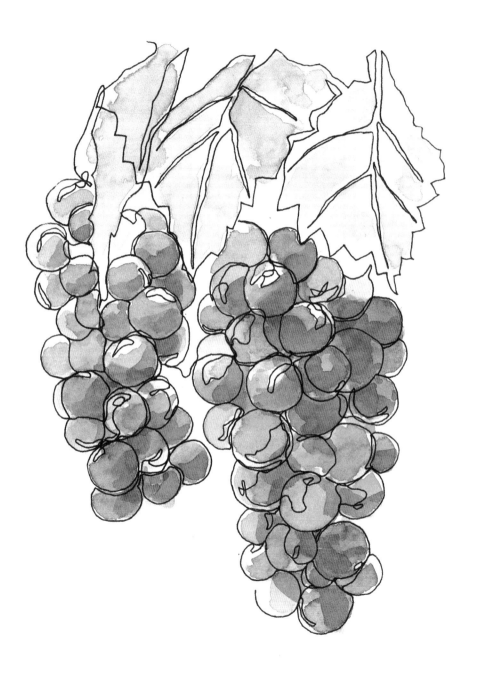

像盪鞦韆一樣來回搖晃，
重複畫出圓形或新月形。
接著，再往某處前進，
即可畫出接近葡萄的形狀。

葡 萄

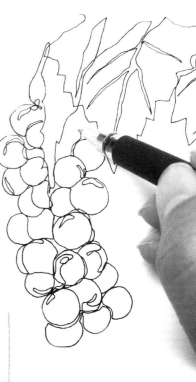

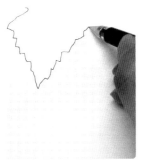

① 先開始畫出鋸齒狀的葉片形狀。

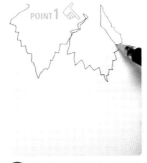

POINT 1

② 朝反方向繼續畫出重疊的葉片形狀。

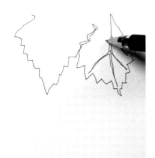

③ 葉脈畫出兩條平行細線，即使重疊也不要在意。

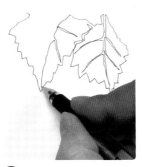

④ 先畫完一片葉脈後，再同樣地畫出相鄰的葉片。

 這裡是重點！

POINT 1 只有葉片重疊處不要畫成鋸齒狀！

不只是鋸齒狀線條，讓其他線條也數度交錯反折，畫出葉片重疊的模樣。

21

⑤ 不太清楚的部分不要畫得太明確，只要畫出模糊的形狀就好。

⑥ 葉片的輪廓也慢慢地畫出鋸齒狀線條。

⑦ 從葉片輪廓處將線條往外延伸，開始畫出圓形葡萄粒。

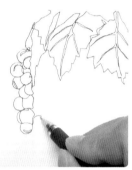

⑧ 每粒葡萄中畫出不工整的「8」字形後，再繼續畫出下一粒葡萄。

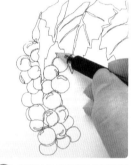

⑨ 慢慢地描繪葡萄粒的圓形是訣竅，太急躁會畫出形狀過於單調的工整圓形。

 這裡是重點！

POINT 2 將單調的○形連起來，也不可能成為葡萄！

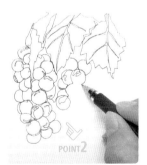

⑩ 工整的圓形粒很少，也畫較粗的新月形或歪斜的氣球形。

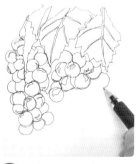

⑪ 不曉得該朝向何處畫時，可以暫時停筆休息一下，再繼續畫下去。

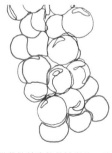

從葉片輪廓往外拉出後，線條就像繩結一樣纏繞地畫出葡萄粒的圓形，不是單純的○形，串疊畫出歪斜的氣球或新月般的變形是成功的訣竅。

22

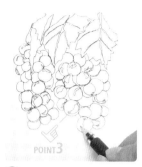

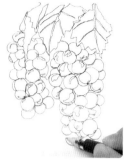

(12) 利用葡萄粒中的小小不規則形狀來呈現葡萄顆粒的光澤感。

(13) 最後完成圓鼓鼓的房狀葡萄。左右邊房狀的大小切勿相同。

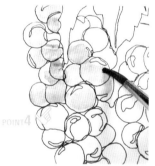

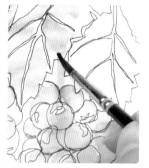

(14) 塗上薄薄一層顏色。趁先前的顏色未乾時，疊上其他顏色，形成自然的滲透感。

(15) 葉脈部份大致留白後繼續著色。

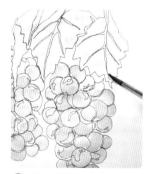

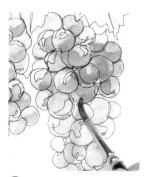

(16) 淡色和濃色隨處混合重疊以做出變化。

(17) 葡萄顆粒重疊交錯的部份，疊上較濃的顏色以呈現立體感。

這裡是重點！

POINT 3　畫出蜿蜒形狀呈現光澤部份！

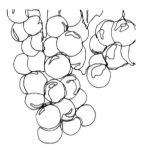

經條從輪廓線內側延伸，畫出小小圓片的蜿蜒形狀以呈現葡萄粒上的光澤感。著色時，顆粒上方略微留白以呈現光澤的感覺。

POINT 4　顏色的滲透感，決定於水分的多寡

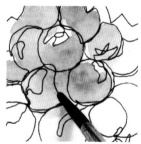

趁之前的顏色尚未乾時，疊上不同的顏色混合成濃淡水水的漸層色。

23

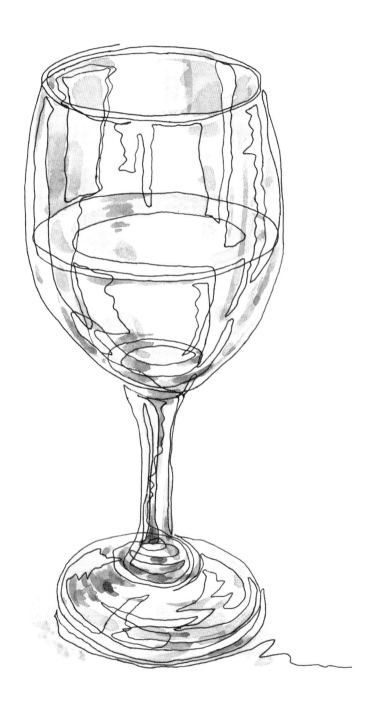

葡萄酒杯

看起來閃閃亮亮、
晶瑩剔透的玻璃杯質感，
也以縱向的晃動線條來呈現。

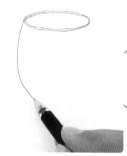

① 從橢圓形開始畫線。就算不是漂亮的線條也沒關係。

② 杯緣畫出雙條線來表示厚度，這就樣沿著輪廓的形狀來延伸線條。

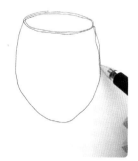

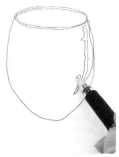

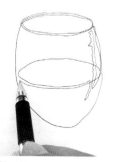

③ 線條如圍繞般形成的玻璃杯形狀完成後，就這樣沿著輪廓線再往下折返。

④ 開始描繪出晃動的形狀呈現映入內側的玻璃杯表面光澤。

⑤ 縱向延伸的細長不規則形狀往橫向拉出，畫出玻璃杯中水的高度。

25

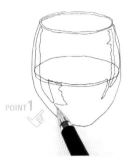

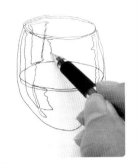

POINT 1

⑥ 左側也畫出歪斜細長的圖形來表現光澤的形狀或透視的形狀。

⑦ 畫達杯緣的同時，正中央附近也畫出縱向延伸的細長不規則形狀。

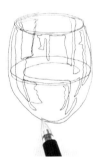

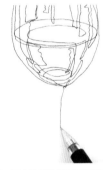

⑧ 畫達玻璃杯中的水面及表面形狀時，線條朝向杯底的方向。

⑨ 杯底畫出漩渦狀圖形後，直接將線條往杯腳方向延伸。

POINT 2

⑩ 酒杯根部也畫成漩渦狀，如髮夾弧度般地畫出左右搖盪的形狀。

⑪ 再次將線條往上拉起延伸，畫出映照在玻璃杯腳的透明形狀。

 這裡是重點！

 POINT 1　以縱向晃動的線條來呈現透明感！

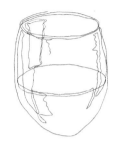

玻璃杯倒影及看起來通透的地方，以縱向晃動延伸的線條，畫出歪斜的形狀來呈現。若畫出存在感強烈的白線條，看起來會很像刻意的圖案或花樣。

 POINT 2　以上下來回的線條呈現杯腳的透明及圓柱感！

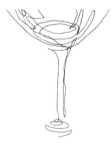

杯腳以細細晃動的縱向線條上下來回，表現透明及圓柱體的感覺。杯腳底部的手握部分，以Z字形線條橫向晃動畫出。

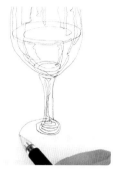

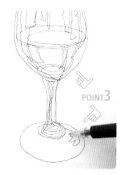

POINT3

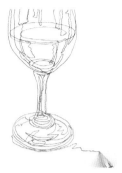

⑫ 數度來回畫出的線條,最後朝向底部的圓形圖案拉出。

⑬ 拉出的線條成圓狀移動,畫出內側的反射光或光影形狀。

⑭ 底部邊緣前方,以線條重疊幾層來呈現玻璃的厚度,線條朝外畫出後結束。

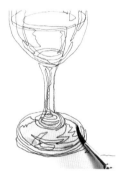

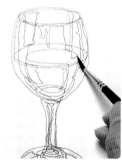

⑮ 以略帶淡藍的灰色開始上色。作為光影的部分不要上色。

⑯ 不要使用相同顏色,以一點一點的顏色變化來呈現水面及陰暗的部份。

這裡是重點!

POINT 3 以晃動線條呈現亮光的樣子!

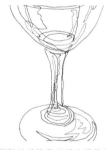

以晃動的線條畫出扭曲細長的三角形狀表現亮光或倒影。將看見的狀態完整畫出就能呈現氣氛。

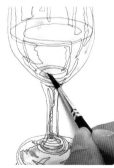

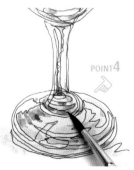

POINT4

⑰ 杯底以略濃的顏色上色,以曲折的形狀呈現感覺。

⑱ 筆尖以濃灰色小部分上色,和明亮處呈現對比。

POINT 4 以濃色調做出明暗的對比!

光線曲折強烈,看起來複雜的部份。以濃灰色小部分上色,做出光影和陰影的對比。具角度的濃色調能成為視覺焦點,成為有重點的畫作。

27

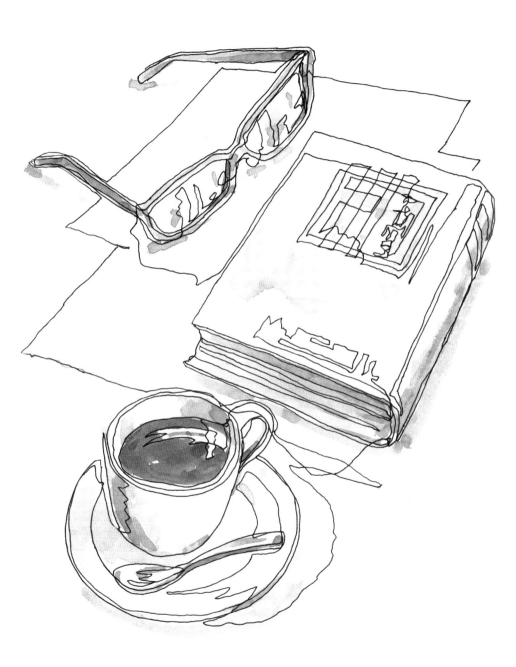

桌上自成一格的小小風景，
以一條線將具體和抽象的東西
全部串聯起來。

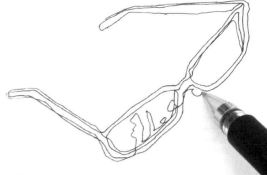

書本、眼鏡和咖啡杯

1 從眼鏡框開始畫起。從左側的鏡架開始以尖銳的線條畫出。

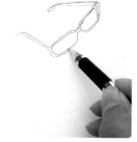

2 繞著輪廓線在鏡片周圍畫出雙條線。

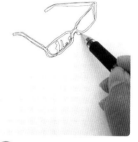

3 用不規則形狀呈現映照於鏡片的反射或倒影，畫到鏡框後再畫向另一鏡片。

 這裡是重點！

 POINT 1　沒有目的地的線條也有不同的味道！

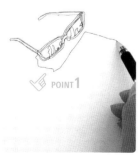

4 從鏡框拉出的線條開始畫出書本的四角形輪廓。

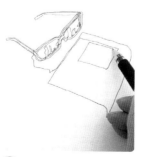

5 畫完書本的外圍輪廓後，直接拉近內側開始畫書本封面的圖案。

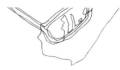

從眼鏡框拉出的線條，沿著四角形書本的輪廓線延伸，不知去處的線條就算扭曲歪斜，也可以不必在意繼續前進。

29

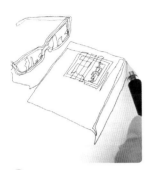

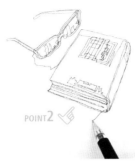

⑥ 封面設計以抽象的形狀畫完後，畫出封底的角度以呈現厚度。

⑦ 以來回的雙條線畫出書本頁數重疊的樣子後，直接拉出線條延伸畫咖啡杯。

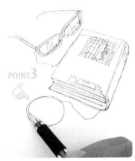

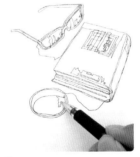

⑧ 畫出咖啡杯緣大大的圓形，為了呈現厚度也畫出雙條線。

⑨ 咖啡杯表面，畫出不規則形狀呈現反射光及倒影的形狀。

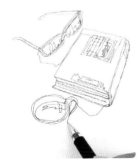

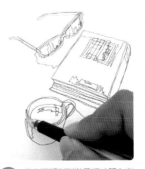

⑩ 線條畫至咖啡杯緣後往外側拉出，開始畫杯把及外形的輪廓。

⑪ 畫出不規則形狀呈現映照在咖啡杯表面的形狀及陰影形狀，然後將線條轉移至盤子。

 這裡是重點！

POINT 2 線條重疊呈現書本的厚度！

以來回重疊的線條呈現書本的封底及厚度。即使線條重疊或重複也沒有關係，活化所有描繪的線條。

POINT 3 以雙條線的圓形呈現杯緣的厚度！

從書本拉出的線條持續前進畫成圓形，以雙條線呈現咖啡杯緣的厚度。若只畫單條線則顯得過於平面。

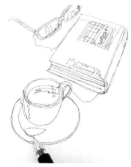

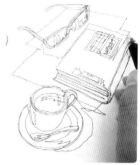

12 開始畫出盤子內側的湯匙形狀。

13 盤子及湯匙完成後，將線條往外側拉出，開始描繪桌上的形狀。

14 因為每件物品中間都有空隙，所以添加信紙感覺的四角形狀。

15 從鏡框開始著色。顏色超出線條之外也不必在意。

16 因為是純白簡潔的封面，所以讓顏色互相渲染做出變化。

17 鏡框厚度部分塗抹較濃的色調。

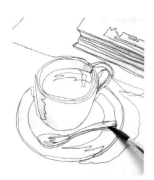
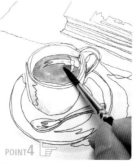

這裡是重點！

POINT 4 以淡影做出放置的感覺！

18 湯匙看起來較厚的部份也塗上較濃的色調，才能在淡色調中呈現立體感。

POINT4

19 倒影及光影的形狀留白，咖啡則塗上色調略濃的顏色。

和桌面接觸的部分略微做出陰影，能呈現放置在桌上的感覺。

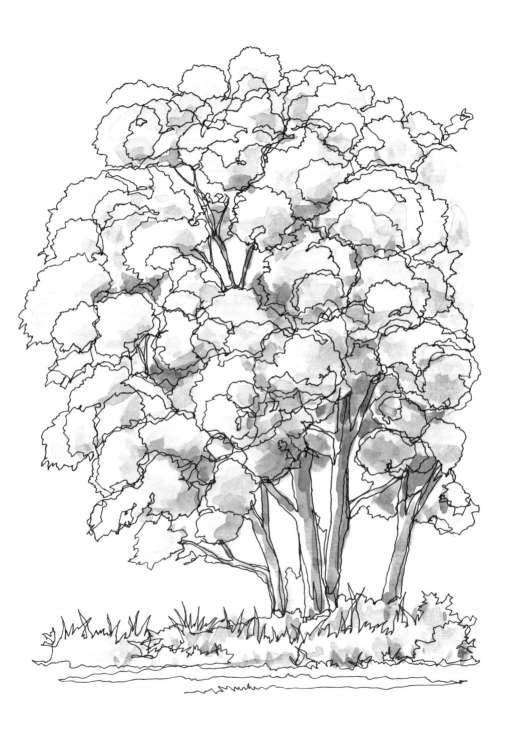

樟樹

將各種鋸齒狀線條略微錯開、
折返、重疊後所產生的留白，
呈現樹形自然的複雜感及
樹葉婆娑的感覺。

 這裡是重點！

POINT 1

① 以不規則細碎搖晃的「蓬
亂」線條，開始畫出枝葉的
輪廓。

POINT 2

② 無數線條重疊交錯的同時，
增加內側的形狀。

③ 以類似蓬亂的線條反覆折返
或重疊進行描繪。

④ 再回到已經畫過的地方，將
線條錯開重疊以呈現樹葉婆
娑的形狀。

POINT 1
感覺像畫「m」字
一樣的蓬亂線條！

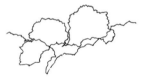

樹木的輪廓不要畫成直線，以
「蓬亂」線條開始畫出略帶微
圓的形狀。感覺像畫個大大的
「m」字一樣，不斷增加半圓形
的數量。

POINT 2
以雙條線和纏繞
的線條來呈現樹葉的
複雜度！

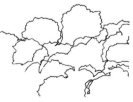

枝葉重疊交錯的地方，以來回的
雙條線及相互糾纏的線條，呈現
複雜及深度感。

33

⑤ 下方畫出略微帶圓的形狀，呈現茂密的感覺。

⑥ 樹木下方的枝葉部分，畫出閉鎖般的圓形。

⑦ 枝葉重疊的部份，畫出多次來回的線條可使其看起來較具複雜感。

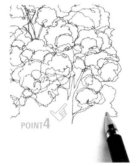

⑧ 外側的樹形輪廓不全是圓形，搭配不規則形狀看起來更為自然。

⑨ 畫出內側深處的小形狀，呈現蓊鬱、重疊交錯的枝葉模樣。

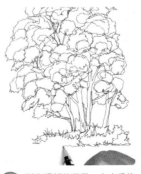

⑩ 樹木根部的草叢，上方重複畫出尖銳的細長形狀。

 這裡是重點！

 POINT 3　不要畫出太規則的圓形！

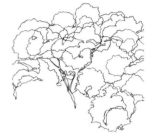

以蓬亂線條畫出茂密的枝葉形狀，不是規則的圓形，而是下側有缺陷且鬆垮的圖案，要避免圖案過於整齊。

POINT 4　以俐落線條畫出樹幹！

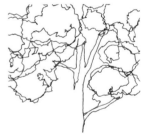

和描繪樹葉的蓬亂線條不同，樹幹及枝幹以俐落的線條來處理，畫出來回略微歪斜的雙條線是祕訣。

34

樹幹及枝幹的線條內側，不要完
全塗滿，保留一些紙張的白色，
能呈現立體的感覺。往上延伸的
枝幹或左或右留白，橫向延伸的
枝條則在上側留白。枝葉部分也
掌握同樣的要領。

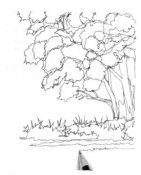

⑪ 將各種不同大小、長短，感
覺像鋸齒狀的線條組合起
來。

⑫ 不要工整地全部上色。剛開
始先以極淡的綠色隨處上
色。

⑬ 就像整體覆蓋淡綠色一樣，
連根部的草也一併上色。

④ 第一層顏色乾燥後，下側處
以交錯的方式疊上略濃的顏
色。

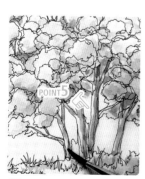

⑮ 樹幹的另一側留白不上色，
能呈現立體的感覺。

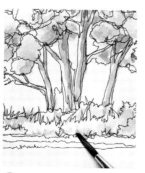

⑯ 草叢根部處也疊上略暗的濃
色調，看起來較為立體。

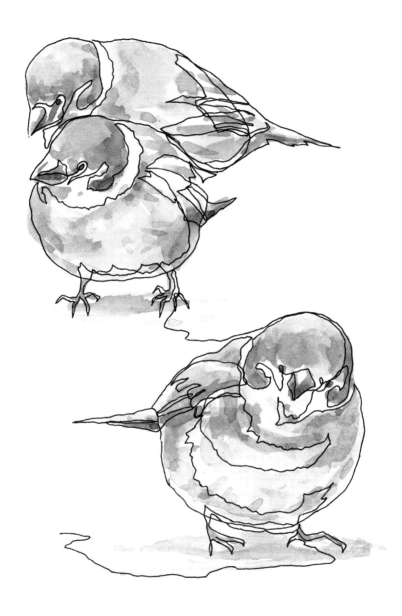

麻雀

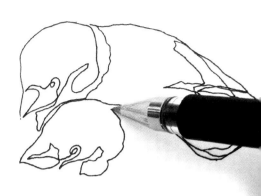

當雙手輕輕捧住鳥兒身軀，

正感受輕盈飽滿的觸感時，

另一隻可愛的鳥兒又躍然紙上。

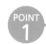 POINT **1**

① 從圓鼓鼓的頭部形狀開始畫線。

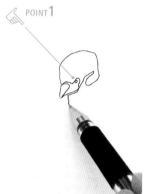

② 完成尖銳、圓鼓鼓的形狀後，再畫出小小的形狀，做出臉部的感覺。

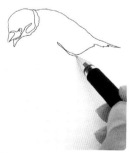

③ 羽毛的形狀及模樣不要畫得太過規則，以重疊的細長不規則狀來表現。

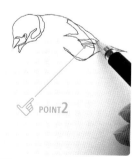

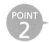 POINT **2**

④ 數條線或不規則形狀重疊，呈現羽毛紋理的感覺。

這裡是重點！

POINT 1 畫出小小的圓形作為眼睛！

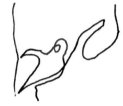

麻雀的眼睛是將鳥喙內側拉出的線條畫成卷狀的小圓形，線條交錯也沒有關係。若畫得太大，就在內側補畫一個更小的即可。

POINT 2 羽毛由各種鋸齒狀線條組成！

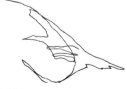

羽毛的樣子以鋸齒形狀或歪斜的四角形等組合而成。將這些線條重複以呈現羽毛複雜的模樣。

⑤ 從羽毛畫出的線條，直接成為第二隻麻雀的輪廓。

⑥ 和第一隻麻雀一樣，以略帶圓形的線條畫出頭部及臉部的樣子。

 POINT 3　以搖晃的線條呈現鳥腹的蓬鬆感！

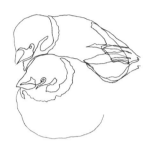

圓圓鼓起的鳥腹輪廓，為了呈現羽毛柔和的感覺，請以略微搖晃的線條處理。第二隻麻雀的動作必須有變化，只要改變鳥喙的方向，表情就會有所不同。

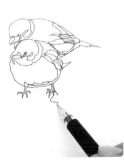

POINT3

⑦ 描繪鳥身。畫出大大圓鼓鼓的形狀，呈現羽毛的柔和感覺。

⑧ 在鳥尾結束整體的形狀，將線條拉回重疊後，再畫腳部的形狀。

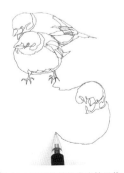

⑨ 鳥爪以小小細長的形狀來呈現尖銳的樣子。然後將線條往外畫出。

⑩ 往外延伸的線條，開始畫出另一隻麻雀圓圓的頭部。

⑪ 以大圓形的線條畫出第三隻麻雀的鳥腹形狀。

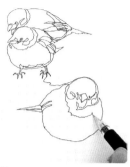

⑫ 畫出小曲線或不規則形狀，以呈現鳥腹側的羽毛感覺。

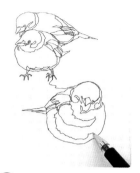

⑬ 下側以蓬鬆的曲線微微搖晃地畫向腳部。

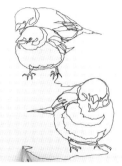

⑭ 腳部完成後，直接將線條拉出即可結束。若還有其他空白處，可再繼續畫一隻麻雀。

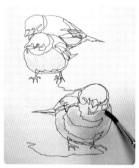

⑮ 整體大致塗上帶有茶色的灰色。保留紙張的白色也OK。

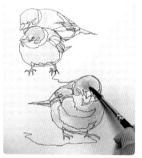

⑯ 頭部塗上淡淡的茶色調。脖子周圍保留白色。

 這裡是重點！

 濃色交錯重疊就能呈現圓弧感！

POINT 4

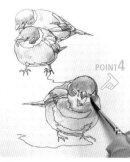

POINT4

⑰ 只有頭部周圍塗上一點濃茶色，就能呈現頭部圓圓的立體感。

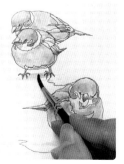

⑱ 腳部附近以帶有灰色的顏色畫出淡淡的陰影，呈現麻雀站在地面的樣子。

以帶有茶色的淡灰色從鳥腹開始大致著色。頭部使用略濃的茶色輕輕地塗抹，顏色乾燥後，下側再交錯疊上更濃的顏色以呈現圓形的感覺

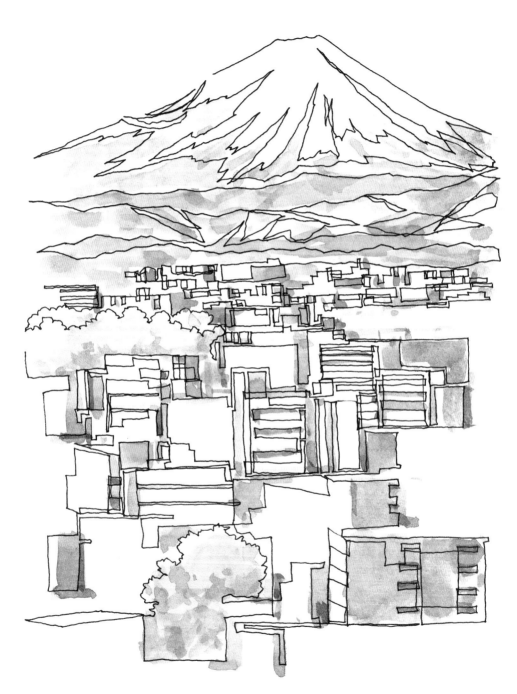

富士山和街道

線條簡單的富士山和
沿著斜坡而建的擁擠街道形成對比，
彷彿迷宮遊戲般不斷畫下去。

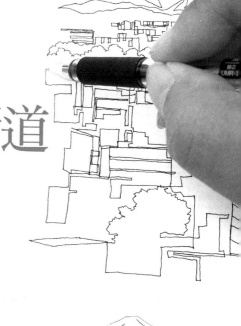

① 從山頂以不致太過尖銳的形狀開始謹慎地畫起。

② 以鋸齒狀線條描繪山頂積雪的交界部份。

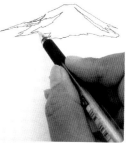

③ 重疊畫出細長的三角形來表現山坡斜面的紋路和凹凸。

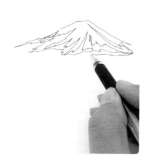

④ 從細長三角形往橫向移動，開始畫出下方重疊的山脈。

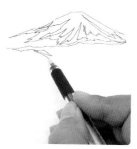

⑤ 畫出往橫向延伸的三角形，呈現重巒疊翠的山景。

 這裡是重點！

 POINT 1 以細長三角形呈現山坡面的凹凸感覺！

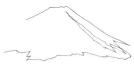

富士山斜面的凹凸感和向陰處的陰暗感，以朝向山頂的尖銳細長三角形連續線條來表示。不要忘記讓線條交錯及大幅度地上下移動。

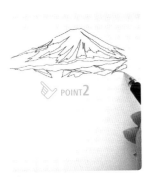

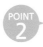 POINT 2　以橫臥的三角形畫出山麓的山脈！

山麓的山脈是將線條大略地往橫向移動，開始畫出類似橫躺的平面三角形輪廓。山脊和山谷以斜斜的三角形或歪斜的菱形重疊連結來表現。

6 以歪斜的菱形及淺淺的三角形來描繪山腰的模樣。

7 讓線條橫向來回，然後開始移動畫出建築林立的街道。

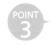 POINT 3　建築物的四角形愈往前愈大！

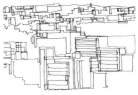

建築物密集的街道，畫面上方較遠處的建物較小，畫面下方愈朝向前方愈來愈大。畫出四角形的組合。

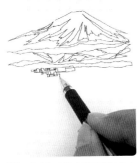

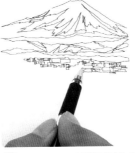

8 遠方街市林立的形狀以小小的四角形重疊並列來表示。

9 密集建築物的模樣不要畫成正四方形，請以各種不同的四方形來表示。

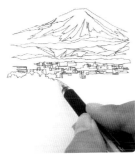

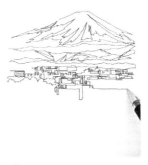

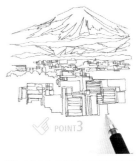
POINT 3

10 建築物間的綠林從原本直線筆觸換成蓬亂的線條來呈現。

11 前方的建築物形狀以較大較長的長方形來呈現遠近感。

12 近處的建築物也要畫出窗戶及陽台等形狀。

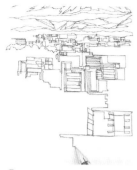

⑬ 畫筆就像像沉醉於迷宮般地移動，畫出大小各異的重疊四角形。

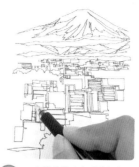

⑭ 一小部分畫出窗戶等細部的形狀。

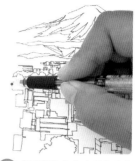

⑮ 朝向終點處（●）重複畫出許多大小各異的四角形狀。

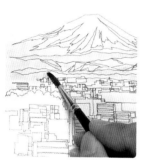

⑯ 山面以青紫色調著色，積雪處以紙張留白來呈現。

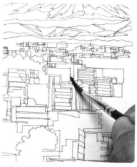

⑰ 街道上的建築物，四角形留白的部分和著色的部份相互交錯，分別上色。

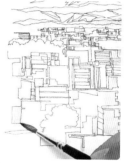

⑱ 著色的四角形內不要塗滿顏色，製造縫隙感更能呈現複雜的感覺。

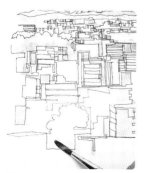

⑲ 森林及樹木的顏色以綠色做出濃淡的變化，以呈現茂密的氛圍。

⑳ 建築物的陰暗處疊上略濃的色調以呈現立體的陰影感。

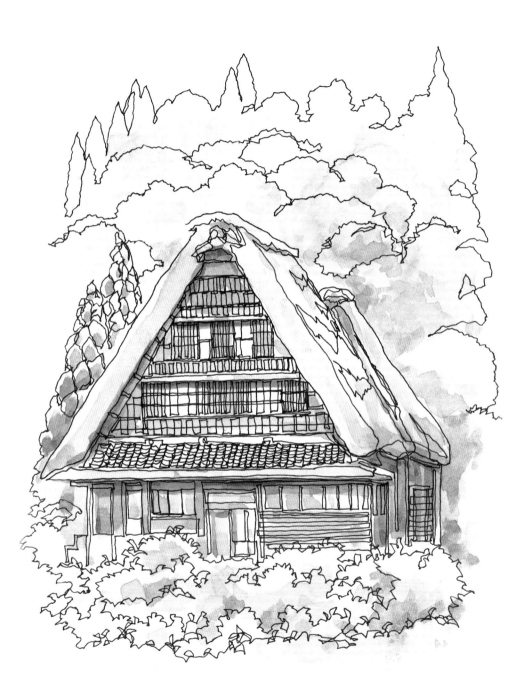

以一條晃動重疊的線條
就能生動呈現茅草的觸感、
溫度以及歷經歲月的木材質感等。

合掌屋民家

 這裡是重點！

POINT **1**

1 以略微晃動的線條畫出合掌屋頂的長長斜面，能呈現茅草的柔軟質感。

2 合掌屋的頂點處是看起來較為複雜的地方，以纏繞的線條來呈現複雜感。

POINT **2**

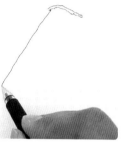

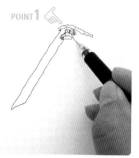

3 茅草屋頂的屋簷前端看起來較厚的地方，以晃動的線條畫出兩條寬的平行線來呈現。

4 屋頂斜面茅草重疊的樣子，以縱向鋸齒狀線條來呈現。

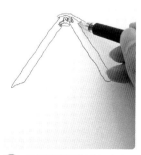

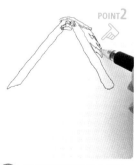

POINT **1** 看不清楚的地方就畫成看不清楚的樣子！

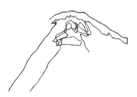

屋頂左右重疊交合處的複雜模樣，以纏繞般的雜亂線條來呈現複雜的感覺。不太清楚的地方就畫成不太清楚的樣子是訣竅。

POINT **2** 以雜亂的線條和形狀來呈現茅草的質感！

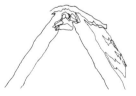

看起來茅草雜亂重疊的屋頂側面，從屋頂上沿著斜坡的縱向，畫出鋸齒狀線條。形狀不要過於漂亮或整齊，凌亂的畫法才是祕訣。

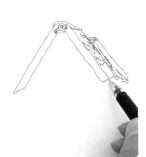

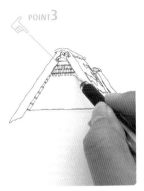
POINT3

⑤ 畫茅草的同時，線條移動至對面的建物或下側，畫出側面的屋簷。

⑥ 依序地畫出並列的小小四角形來呈現木板牆壁的樣子。

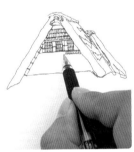

⑦ 畫出細長四角形或橫長的形狀來呈現窗戶或樑柱的變化。

⑧ 縱向連續畫出長長的四角形，看起來就像大塊木板或窗戶的形狀。

POINT4

⑨ 畫出連續折返的四角形作為瓦片屋頂，其間畫出短線作為連結。

⑩ 建築物的側面也畫出各種不同的四角形或交錯線條。

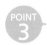

POINT 3 ── 看起來很複雜的木板牆壁，其實只是將四角形連結起來！

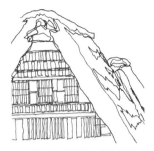

以小片木板或屋樑，柱子等形成的木板牆壁，只要畫出大小各異的四角形並列即可。以交錯或重疊的線條，呈現其複雜的感覺，看起來好像很難，但其實並沒有想像中的難。

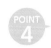

POINT 4 ── 屋頂瓦片彷彿在縱長的框線中寫「弓」字的感覺！

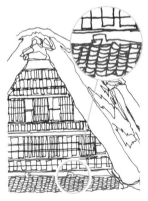

首先以縱向來回畫出方形的線條。其縱線就像往橫向打結前地以略帶圓形的鋸齒線條，彷彿在縱長的框線中寫「弓」字的感覺，如此屋頂瓦片即可完成。

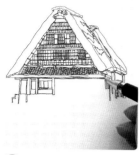

⑪ 屋簷前端以細長橫向的雙條線畫出，正面牆壁以大大小小的四角形組成。

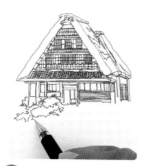

⑫ 前方的綠葉以蓬亂線條畫出，和旁邊以直線畫出的建築物呈現明顯的不同。

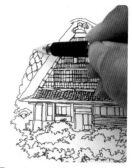

⑬ 重複以歪斜的菱形畫出杉木的枝葉。

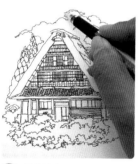

⑭ 屋後的森林只要畫出部分輪廓即可，內側的枝葉省略不必細畫。

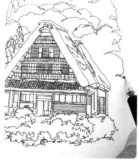

⑮ 只要以蓬亂線條畫出建物右側樹木的輪廓即可到終點（●）。

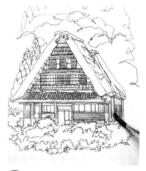

⑯ 木版牆壁以略帶茶色的淡色系著色，窗戶留白即可。

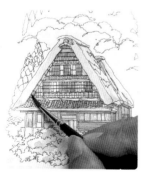

⑰ 屋簷下塗抹較濃的顏色，呈現屋頂厚度的立體感及屋簷下的深度感。

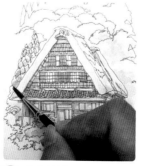

⑱ 枝葉塗抹綠色做出濃淡的變化，枝葉上方處留白。

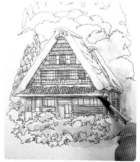

⑲ 屋簷下較為陰暗的地方塗抹濃色調，能強調立體感和深度感。

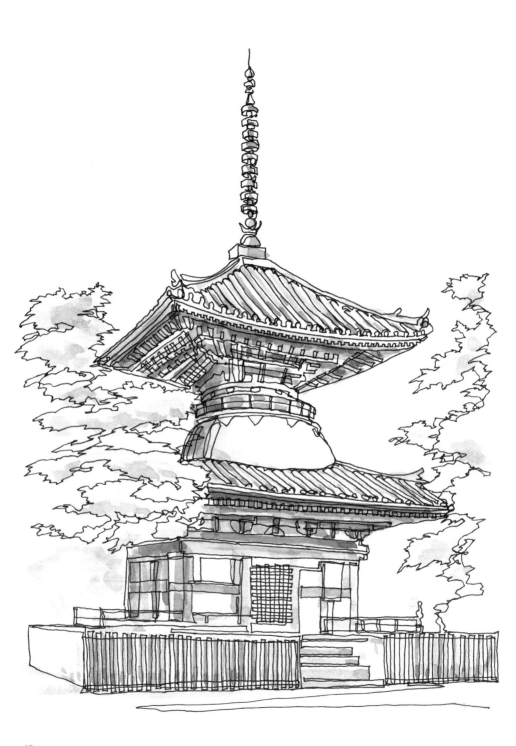

多寶塔

屋簷下複雜的木頭組合等，心中唸著「彎曲彎曲」的同時，手中畫筆卻畫出了重疊並列的四角形，雖然和看到的不一樣，卻同樣充滿味道。

這裡是重點！

POINT 1　蜿蜒且有節奏的線條！

① 從寶塔屋頂的「相輪（九輪）」處開始畫起。

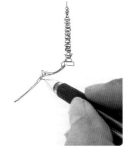

② 從緩緩下降的屋頂輪廓開始以細細的雙條線畫出屋簷前端的形狀。

圓瓦屋簷，以小小的圓形線條上下「蜿蜒」，有節奏地往橫向畫去。

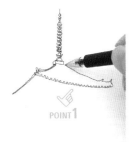

POINT 1

③ 以蜿蜒的線條畫出圓瓦的屋簷，最後往右側畫出屋頂的輪廓。

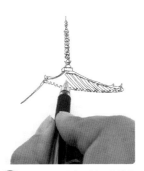

④ 以斜斜延伸來回折返的雙條線畫出屋頂瓦片的樣子。

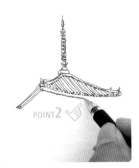

⑤ 如折返般連續畫出小小的四角形來表現屋簷下的垂木。

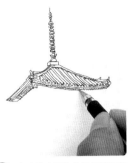

⑥ 畫出橫向延伸的長長線條來表現屋簷下的感覺。

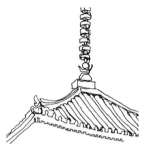

屋簷下垂木並列的模樣，以小小的方形慢慢地往橫向延伸畫出，若操之過急，角度往往容易變成圓形，就算歪斜也能呈現很好的感覺。

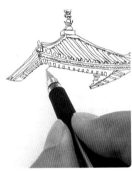

⑦ 畫出橫向排列的小小四角形來呈現木椿組合的樣子。

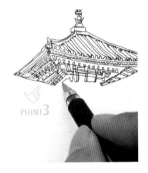

⑧ 往下重疊畫出大小粗細各異的四角形。

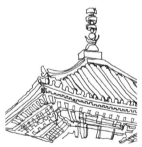

串椿畫出許多略微歪斜的四角形來呈現令人煩惱的簷下複雜木椿。並列的四角形上方畫出重疊的長長橫線，更能感受其中的細密複雜度。

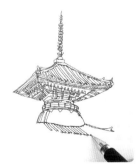

⑨ 下層的屋頂瓦片也以重複畫出縱向延伸的雙條線來表示。

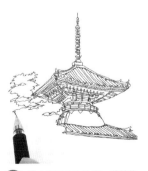

⑩ 尚未畫到下方之前，將線條往外側拉出，畫出覆蓋寶塔的樹木枝葉形狀。

(11) 周圍樹木的枝葉畫完後，再次回到建築物，繼續畫出屋簷下的形狀。

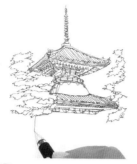

(12) 線條延伸至更下方，畫出最下方牆壁的門扉及樑、柱等形狀。

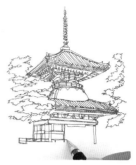

(13) 重疊畫出各種大小的四角形來呈現壁面的樣子。

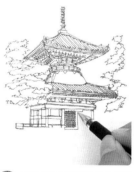

(14) 以縱橫來回折返的雙條線表現格子狀的門。

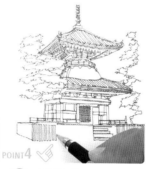

(15) 寶塔周圍的圍欄，以縱向折返的雙條線延伸下去。

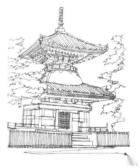

(16) 為了呈現正前方地面的寬闊感，將線條拉出至終點（●）。

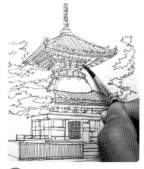

(17) 以淡淡的紅色系開始塗抹屋簷下或樑柱部分。白色部份留白，然後繼續著色圍欄。

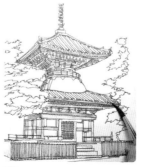

(18) 屋簷下等陰暗的地方，塗抹略濃的紅色系色調以呈現深度感。

這裡是重點！

POINT 4　圍欄畫出縱向的平行線！

多寶塔周圍的圍欄，以上下來回的縱長平行線表示。縱向的線條完成後，在上方畫出橫向的長長線條。

51

「一筆畫」素描課程成果展現

① 悠遊於現實和想像中的素描

描繪眼前實物的同時，可以筆隨意走，在空白處繼續畫出腦海中突然浮現的東西。這種意料之外所衍生的畫面，就像走迷宮或玩迷路遊戲般的充滿趣味。

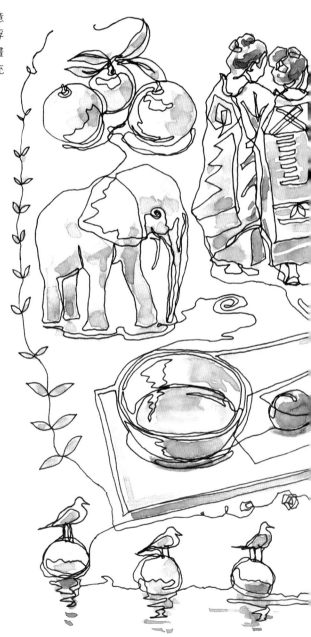

「總匯素描」

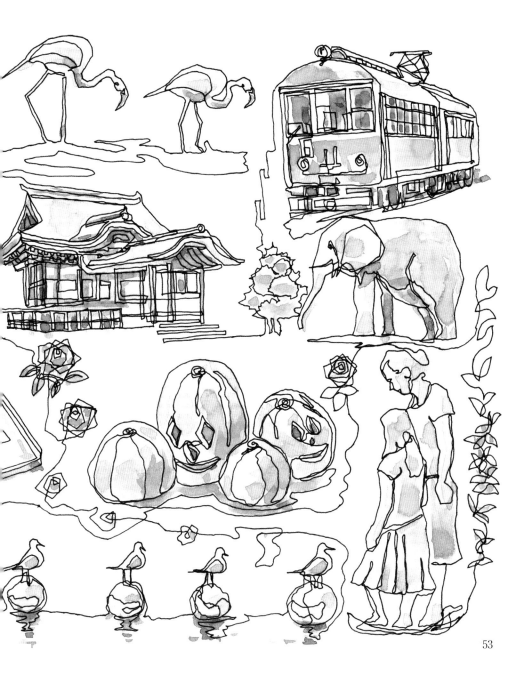

② 畫出如全景照片般的連綿山脈

以四角畫框擷取風景來決定構圖的經典款素描。如果想要描繪超出畫框的山脈時，只要記住畫法，就可以畫出數座連綿的山峰。如此，彷彿全景照片般的風景就能在眼前擴展開來。

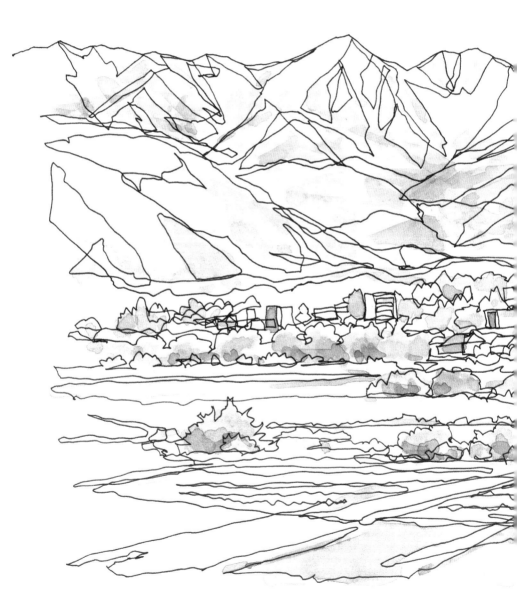

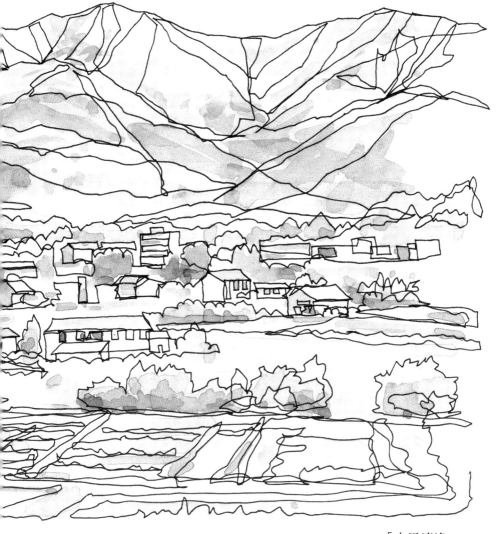

「白馬連峰」

③重疊的複雜線條呈現自然之美

翁翁鬱鬱的綠意，溜過岩石的流水。以一條線就能畫出複雜的溪流姿態。

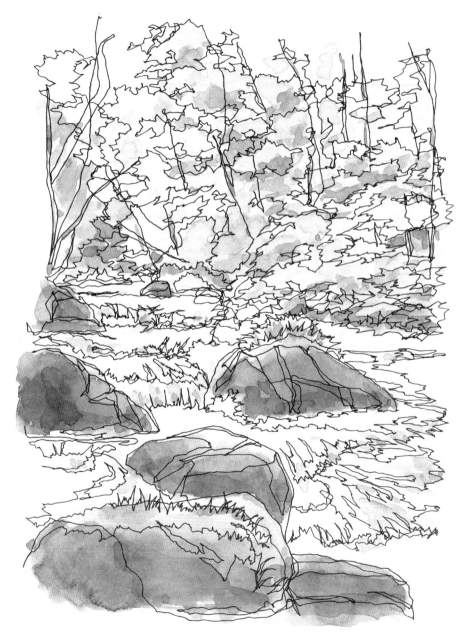

「奧入瀨溪流」

「一筆畫」素描法練習

使用方法

描摹的書頁上印刷著淡淡的圖案，雖然標記著作為目標的起點（圖畫內的○）和終點（圖畫內的○），但從何處開始都沒有關係

若依循實際線條前進的順序，會有很多不清楚的部份，所以，請自由決定線條前進的方向進行描繪吧！

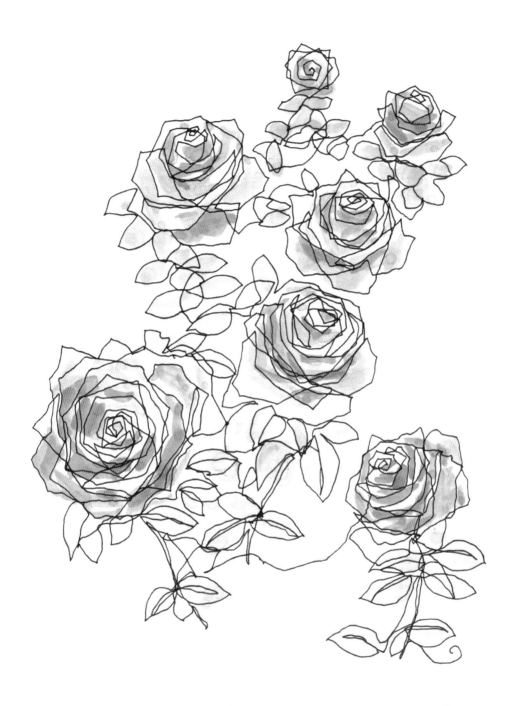

許多玫瑰

藉由描繪連綴的葉片形狀往下一朵玫瑰花
移動來增加花朵的數量。

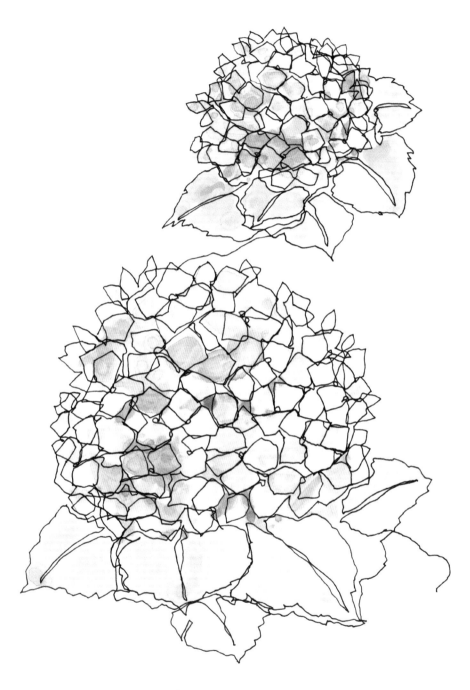

繡球花

使用歪斜的菱形或四角形來描繪四葉香草，
避免太整齊、太工整。

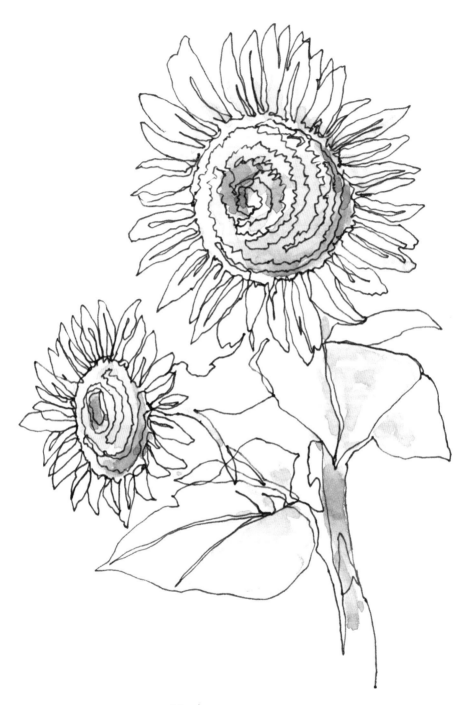

向日葵 一片片花瓣不要相同，利用來回重複的線條
來呈現凌亂的感覺。

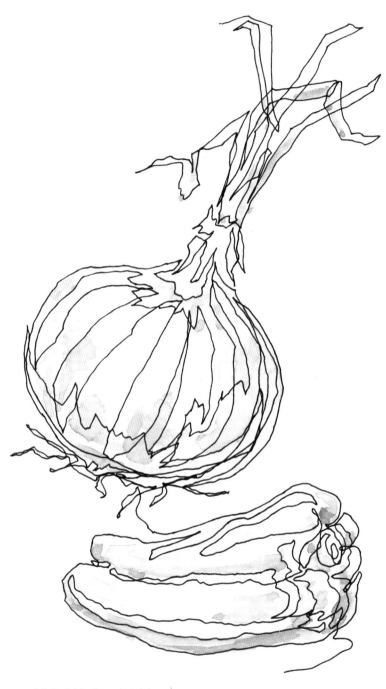

洋蔥和青椒

不要使用流利的線條來描繪洋蔥和青椒的輪廓線及紋路，必須到處呈現小角度的線條。

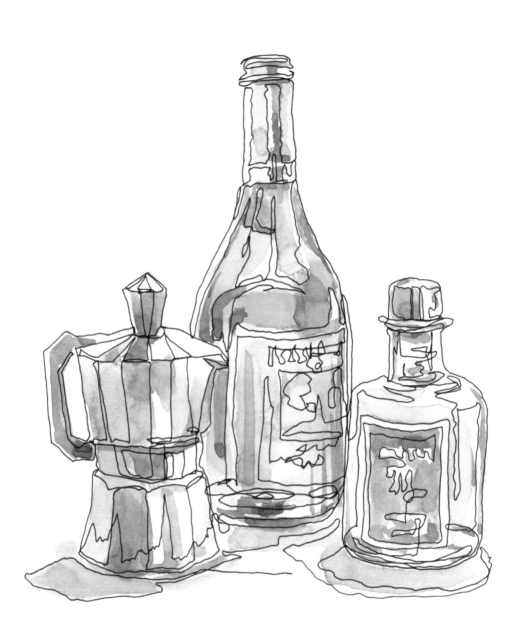

波爾多酒 雖然是玻璃或金屬質感，但不要使用過於整齊的尖銳線條，
使用晃動歪斜的線條反而能形成有趣的畫面。

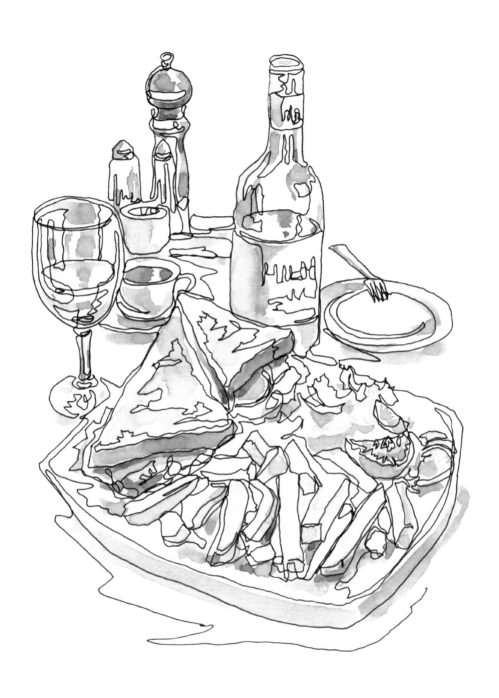

早午餐桌 桌上放置各種物品的樣子，一件物品的輪廓線條正好也是
旁邊物品的輪廓線條。

69

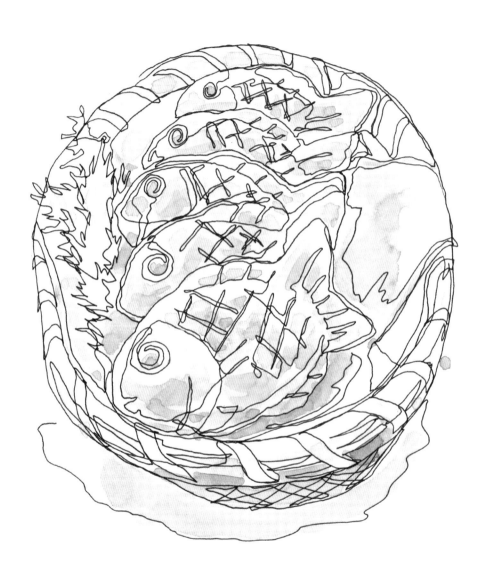

鯛魚燒 ｜ 以歪斜的線條來回畫出雙條線來呈現重疊的輪廓及鯛魚燒表面的紋路。

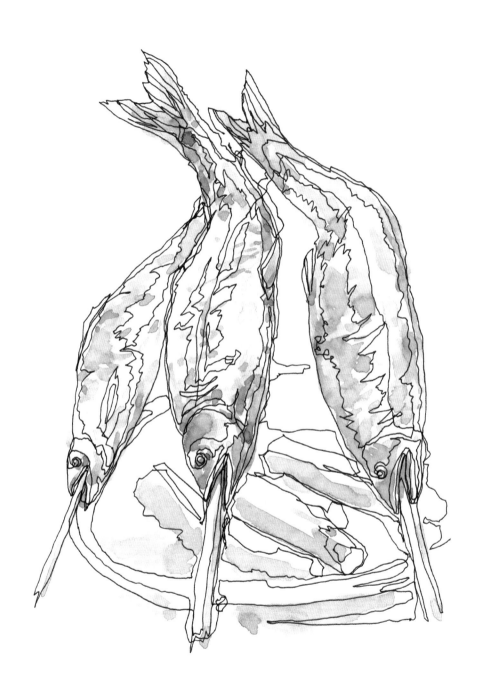

烤香魚 鹽烤的表面不要畫出太多的「皺摺」或「烤痕」，只要以
凌亂的線條畫出大致的模樣即可。

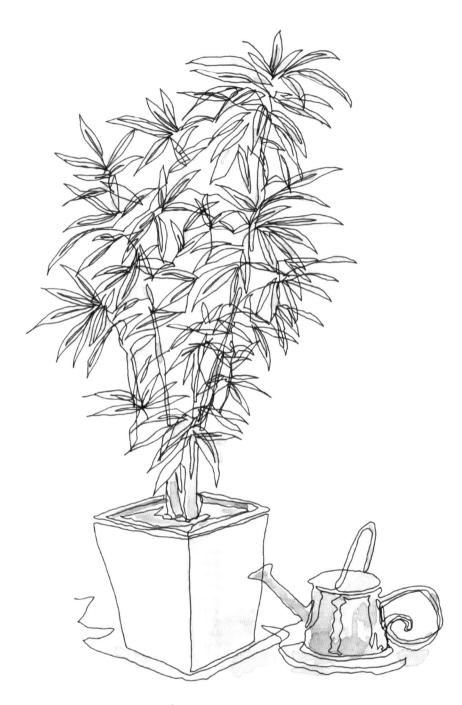

觀葉植物

看起來規格化的葉片形狀，若太過急躁容易淪為單調的
形狀，慢慢地以重複的線條描繪是成功的訣竅。

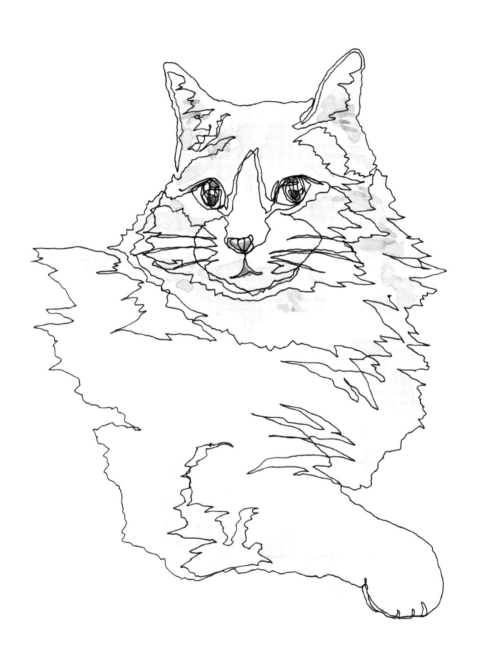

貓兒 以細長的雙條線畫出貓鬚等，過度描繪貓毛，看起來可能過於混亂，所以只要略微描繪即可。

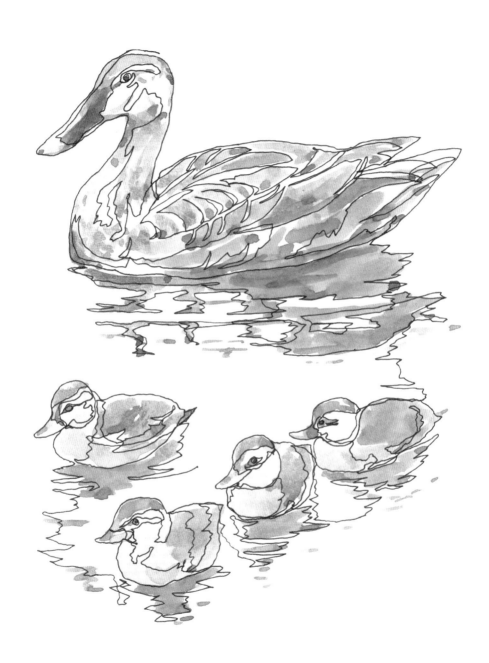

野鴨親子 野鴨媽媽的頭部畫小些，小野鴨的頭畫大些最能呈現親子的
感覺。映照於水面的波紋連結了小鴨的形狀。

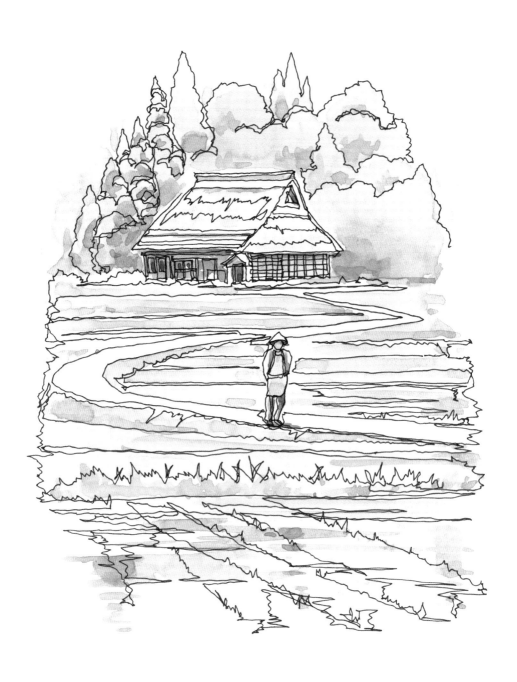

鄉村風光

以橫向來回的線條畫出田間小路，人的部份要避免連結
輪廓，畫成左右連結的形狀。

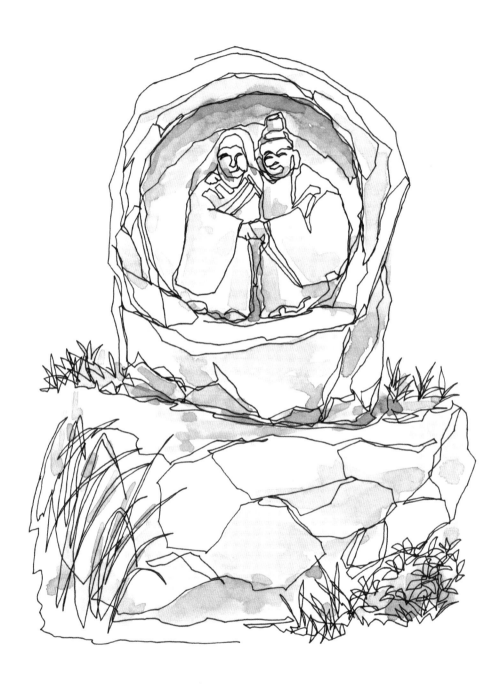

夫婦道祖神 │石塊的輪廓多採用方形的線條，浮雕的道祖神以畫出略微順暢的線條做出形狀的變化。

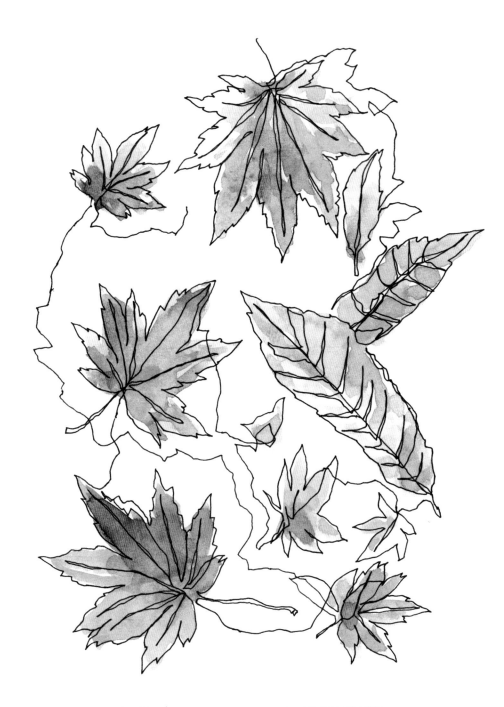

落葉 枯黃落葉的輪廓不要太過整齊，略微凌亂地描繪即可。
葉脈以纖細的雙條線或重疊線描繪。

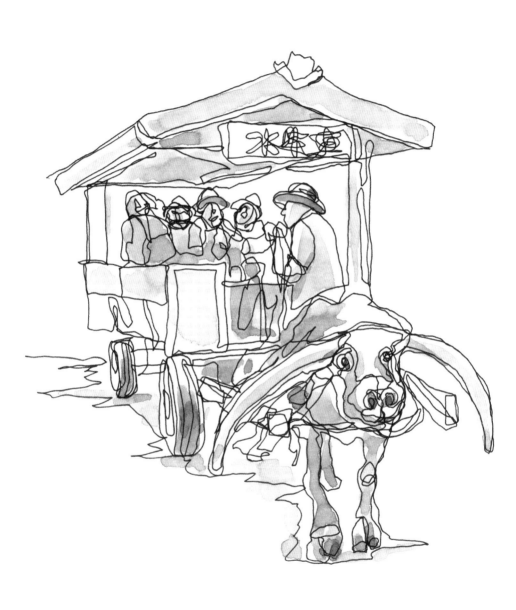

水牛車

竹富島水牛車

以纏繞的雙圈線條畫出水牛臉孔的大鼻子或眼睛，以來回
線條曖昧地畫出牛車的細部。

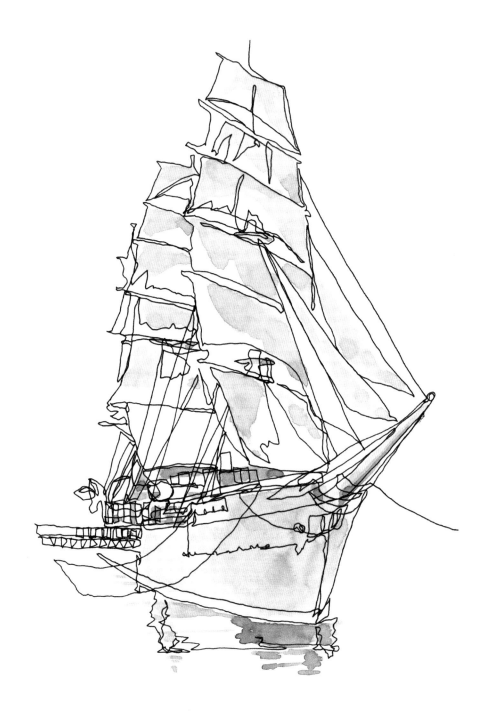

帆船日本丸

一筆畫法是漸漸地增加線條，不要全部畫出各種纜繩等
細瑣的形狀及模樣，大致省略即可。

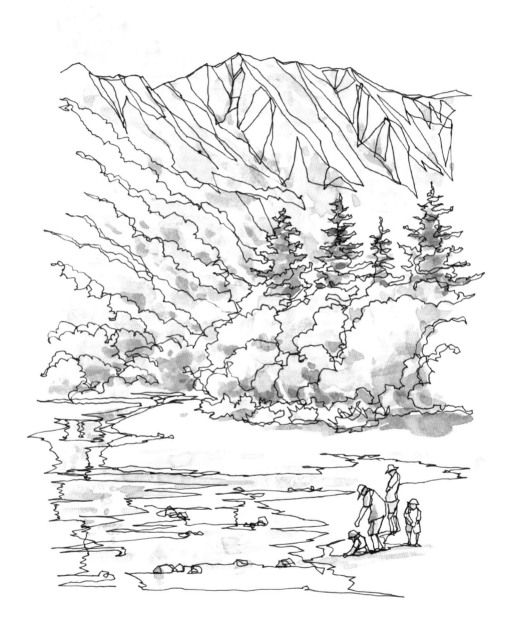

上高地・夏

因為盛夏的穗高地區能看見許多綠樹及草木，山頂附近畫出
方形線條，以圖形線條來描繪下側的樹木等。

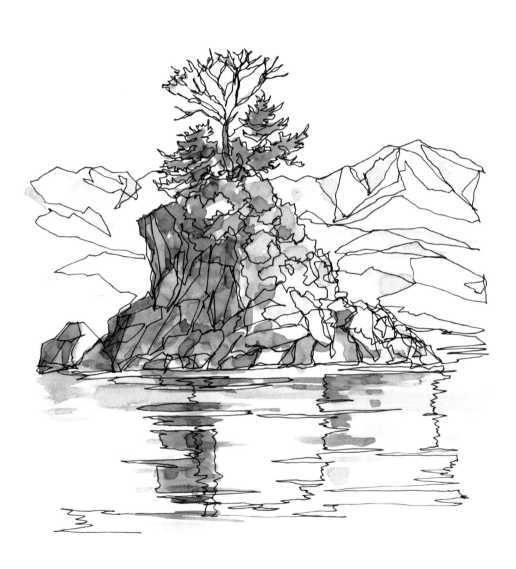

雨晴海岸和立山連峰

遠處的立山連峰是以三角形組合而成，映照於海面的「女岩」
形狀以橫向搖晃的細雙條線畫出，同時也增加了縱方向的倒影。

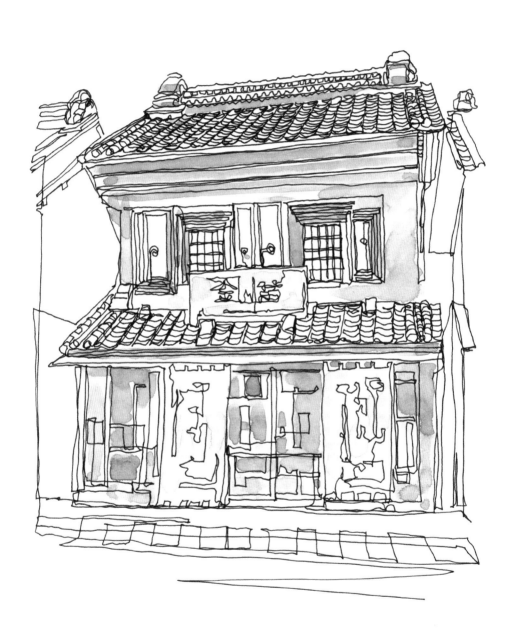

川越藏造 厚重的屋頂瓦片以縱向的雙條線並列畫出後，彷彿再跨過雙條線般地以鋸齒狀線條畫出。

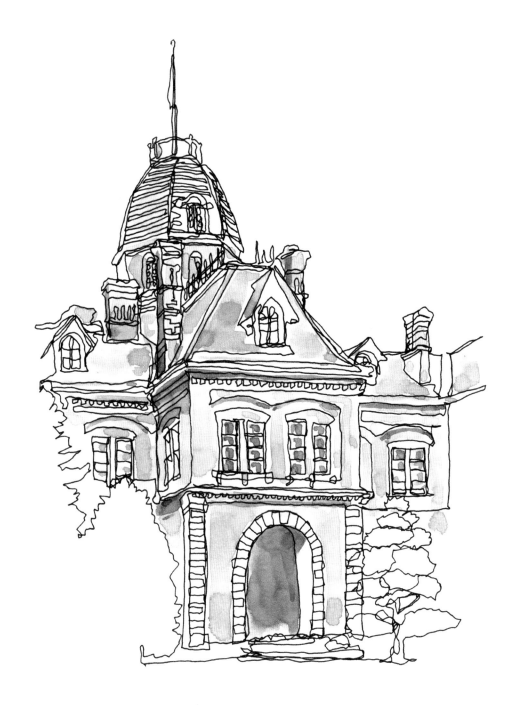

舊北海道廳

不用描畫紅磚的樣子，只要畫出窗戶及煙囪等突起物，以及窗框、石砌柱子，切忌畫得太過工整。

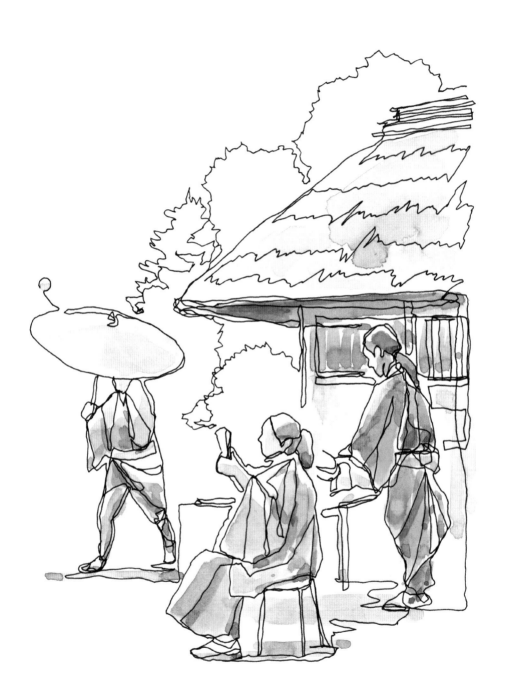

大道藝人

雖然是人的形狀卻不太使用圖形的線條，反而以直線條畫出傳統大道藝人的和服輪廓線。

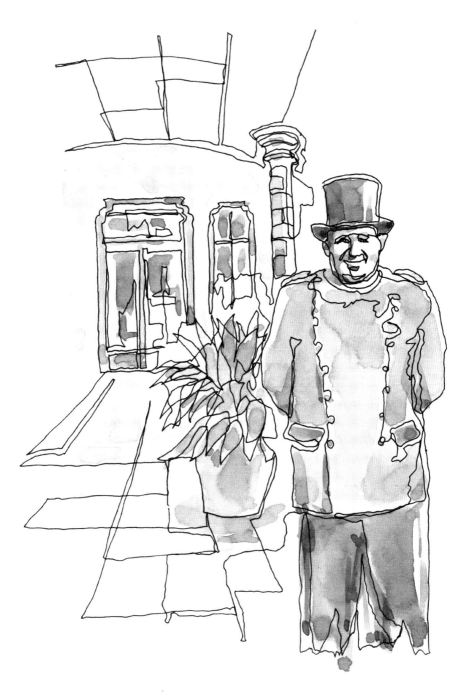

飯店侍者

臉部的表情不要描繪得過於細緻工整，就算眼鼻口的位置不太精準也沒有關係，大致描繪即可。

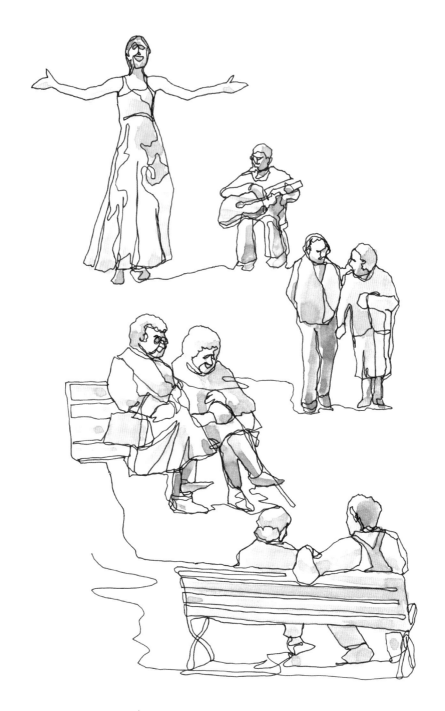

街上人物

街上各種人物只畫出整體大致形狀而不必畫出臉部的細節。各種
人物之間可用一條線自由地連結。

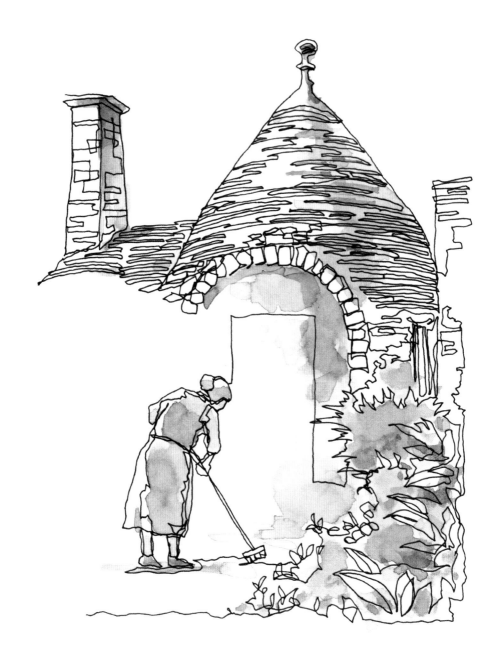

阿爾貝羅貝洛（義大利）

以細雙條線畫出薄石片堆砌而成的獨特屋頂。不用將看見的全部畫出，透過中間留白
的方式，更能呈現寬廣的美好感覺。

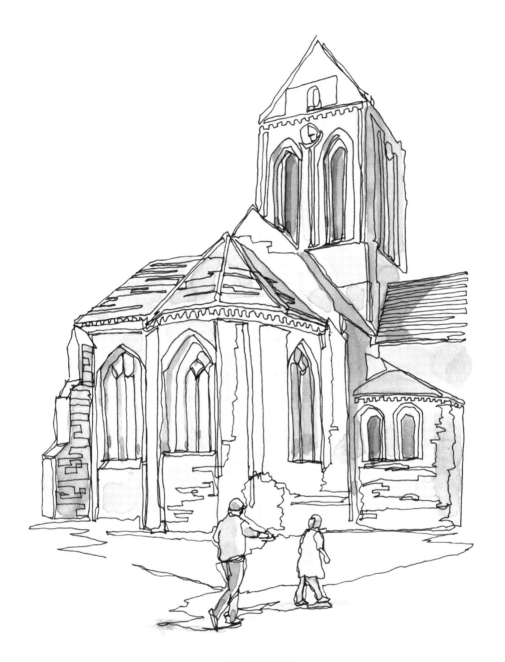

欧洲風景
梵谷的教會（法國）

不要使用太過尖銳的線條，略微晃動或歪斜的線條，
更能呈現古老教會的趣味感。

使用各種筆作畫……

「西洋梨和橘子」

蘆葦筆

以蘆葦做成的筆作畫，因線條產生的粗細變化意外地呈現強弱的獨特感，成為具有獨特味道的線條畫法。

「多摩動物園素描」

鉛筆

因為鉛筆能畫出比原子筆更柔軟的線條，也更能和水彩顏料融合，呈現穩定的感覺。

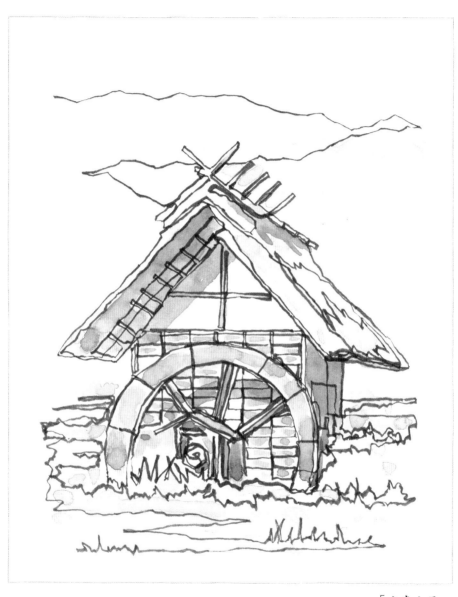

「水車小屋」

毛筆 能畫出柔軟搖晃的線條。就算是筆直、銳利的形狀也能呈現奇妙的
歪斜趣味感。

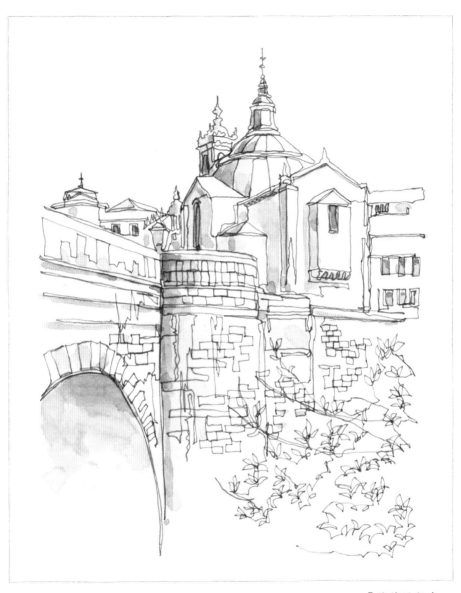

「葡萄牙教會」

棕褐色的筆

比起黑色，棕褐色的筆和畫紙的白色對比較弱，能呈現溫柔的感覺。著色也使用棕褐色，能給人沉穩的氛圍。

PROFILE

野村重存 （NOMURA SHIGEARI）

1959年出生於東京，多摩美術大學研究所畢業。現在擔任文化講座的講師等。

在NHK教育電視節目「趣味悠悠」中06年播放的「風景素描開心一日遊」、07年播放的「彩色鉛筆風景素描開心一日遊」、09年播放的「日本絕景素描遊記」等3系列中擔任講師，並編寫教材。另外還負責雜誌專欄等的執筆、監修。每年會以個展形式發表作品。

中文版著作：『野村重存寫給你的風景畫指導書』(瑞昇文化)、『跟著野村重存畫鉛筆素描』(三悅文化)、『野村重存水彩寫生教科書』(三悅文化)、『野村重存的散步寫生』(三悅文化)。

野村重存の一本描きスケッチ塾　http://ashita-seikatsu.jp/blog/sketch

TITLE

野村重存の一筆！畫素描

STAFF

出版	瑞昇文化事業股份有限公司
作者	野村重存
譯者	蔣佳珈

總編輯	郭湘齡
責任編輯	林修敏
文字編輯	王瓊苹　黃雅琳
美術編輯	謝彥如
排版	靜思個人工作室
製版	明宏彩色照相製版股份有限公司
印刷	桂林彩色印刷股份有限公司

戶名	瑞昇文化事業股份有限公司
劃撥帳號	19598343
地址	新北市中和區景平路464巷2弄1-4號
電話	(02)2945-3191
傳真	(02)2945-3190
網址	www.rising-books.com.tw
Mail	resing@ms34.hinet.net

初版日期	2014年6月
定價	250元

國家圖書館出版品預行編目資料

野村重存の一筆!畫素描 / 野村重存作 ；
蔣佳珈譯. -- 初版. -- 新北市：瑞昇文化，
2014.06
112面；14.8X21公分
譯自：野村重存の一本描きスケッチ
ISBN 978-986-5749-51-4(平裝)
1.素描 2.繪畫技法
947.16　　　　　　　　　　103010176

NOMURA SHIGEARI NO IPPONGAKI SKETCH
© SHIGEARI NOMURA 2013
Originally published in Japan in 2013 by NHK Publishing.
Chinese translation rights arranged through DAIKOUSHA INC.,KAWAGOE.